U0107132

姑苏书韵

钦瑞兴书法集

钦瑞兴 书

苏州大学出版社
Soochow University Press

图书在版编目(CIP)数据

姑苏书韵:钦瑞兴书法集 / 钦瑞兴书. —苏州：
苏州大学出版社,2018.8
ISBN 978-7-5672-2522-0

Ⅰ.①姑… Ⅱ.①钦… Ⅲ.①汉字—法书—作品集—
中国—现代 Ⅳ.①J292.28

中国版本图书馆 CIP 数据核字(2018)第 176267 号

书　　名：姑苏书韵——钦瑞兴书法集
书　　者：钦瑞兴

责任编辑：刘诗能
装帧设计：吴　钰

出版发行：苏州大学出版社(Soochow University Press)
社　　址：苏州市十梓街 1 号　邮编：215006
印　　装：苏州工业园区美柯乐制版印务有限责任公司
网　　址：http://www.sudapress.com
邮购热线：0512-67480030
销售热线：0512-67481020

开　　本：889 mm×1 194 mm　1/16　印张：5　字数：64 千
版　　次：2018 年 8 月第 1 版
印　　次：2018 年 8 月第 1 次印刷
书　　号：ISBN 978-7-5672-2522-0
定　　价：120.00 元

凡购本社图书发现印装错误,请与本社联系调换。服务热线：0512-67481020

前　言

在绵延 2500 多年的苏州古城与 36000 顷烟波太湖之间，有一片古老而年轻的土地。

这片土地人文悠久，积淀丰厚。越王勾践曾在这里为吴王夫差养马，支遁大师曾在这里创立吴地第一座寺庙。张继路经枫桥，留下了"姑苏城外寒山寺，夜半钟声到客船"的千古名句；贺铸闲游横塘，见证了"一川烟草，满城风絮，梅子黄时雨"的旷世美景。明末学者赵宦光在此写下书学名著《寒山帚谈》，风流帝王乾隆在群山之间留下诸多摩崖石刻。

这个区域创立未久，使命维新。1992 年获批为国家高新区，从此在京杭大运河畔扬帆起航；2002 年区划调整版图扩大，一跃到太湖之上展翅翱翔。如今，这个只有 26 岁的年轻区域，正承载着苏州乃至全国创新发展的梦想，凝聚了大批创新人才，推出了大量创新成果，处处呈现出面向未来的蓬勃生机。

这片名叫苏州高新区的土地，既继承着古老而博大的吴文化精髓，也具备了求新又求变的创新精神。钦瑞兴就是在这片土地上成长起来的书法家。他自小就耳濡目染无所不在的吴地文化，壮年又切身感受火热的创新氛围，因此，每当他提笔挥毫，流传千载的"吴门书风"便成为他最基本的底色。正如业内专家所言；他的书法得到了佳山秀水的灵气滋养，体现了南方书风独特的文韵、秀丽、隽永、高逸等内质，代表了江南主流风格，呈现出高格调和高品位。(李庶民语) 他的书法作品之所以引人入胜，就是因为书写内容选择和艺术语境的不同，深具儒雅、疏朗、清隽之气。(孙洵语)他的书风是江南传统书风的典型代表。(华人德语)

钦瑞兴还是这片土地培育的赤诚之子。多年来，他注重对文化的关注和挖掘，能够从"大文化"的视野观照书法艺术，从文化人的自觉出发，在个人的书法世界中融入苏州地方文化的深厚底蕴。他矢志研究本地历史人文，写下大量文章诗篇，不遗余力地弘扬家乡的历史文化。收入本书的 50 幅作品，内容全部与苏州高新区的历史有关，既有古人的诗词史志文录，也有他自己撰写的诗文对联。这是书法与人文的融会，也是书法与文学的联姻，它既是钦瑞兴人文素养的一次全面展示，更是他歌颂故乡的一曲深情赞歌。

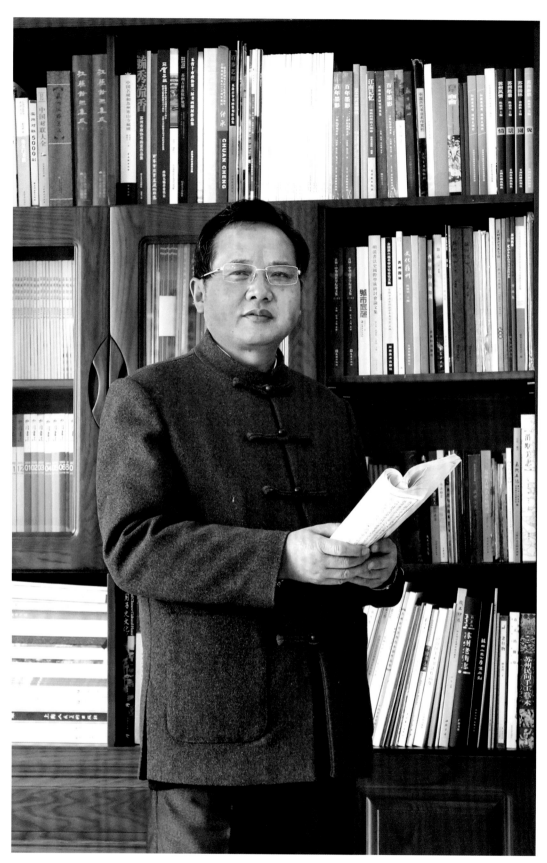

2015 年 2 月 10 日摄于大阳山工作室

钦瑞兴简介

钦瑞兴，1955年12月生于苏州，号四飞山人。

中国文艺评论家协会会员，

中国南社书画院副院长，

苏州市书法家协会常务理事，

苏州高新区文联副主席，

苏州高新区书法家协会主席，

苏州浒墅关开发区文联主席，

江苏炎黄文化研究会理事，

苏州吴文化研究会理事，

苏州市第十、第十一、第十二届政协委员。

● 书法作品随"吴门书道——中国书法名城苏州作品展"巡展于中国美术馆、江苏省美术馆、徐州美术馆、台湾孙中山纪念馆，以及美国、韩国、新西兰、新加坡、罗马尼亚等国家。

● 1996年、2002年在苏州艺术家展厅举办"钦瑞兴书法展"。

● 2012年在"中国书法家论坛"举办钦瑞兴自撰诗文书法网络展。

● 2013年在苏州东吴博物馆举办"钦瑞兴自撰诗文书法展"。

● 2016年在苏州银行举办"兴会——钦瑞兴书法展"。

● 2018年在苏州革命博物馆举办"翰墨阳山——钦瑞兴书法展"。

● 书法作品被苏州博物馆、苏州方志馆、苏州大学博物馆以及相关艺术馆、档案馆、政协、文化景区收藏。

● 三次出版书法专集《钦瑞兴书法集》，分别由苏州大学出版社、古吴轩出版社出版。

● 文史编著《阳山文萃》《浒墅关志》分别由古吴轩出版社、广陵书社出版。

● 艺术成就被《姑苏晚报》《苏州日报》《江南时报》《现代苏州》《美丽中国》《文汇雅聚》《今日中国》《人民画报》《中国文艺评论》《中国书法报》，以及人民美术网、中央电视台书画频道等多家媒体专版、专栏或专题报道。

● 被评为苏州市文明市民标兵、苏州市地方志先进工作者。多次被评为苏州市文联先进工作者。

● 2016年获中国书法家协会"书法进万家"全国先进个人荣誉称号。

● 2017年1月应邀参加中国文学艺术界2017春节大联欢。

目 录

耐得人看雪与霜百花头
上冠先生清风自有神仙
骨在龟偏宜到画堂

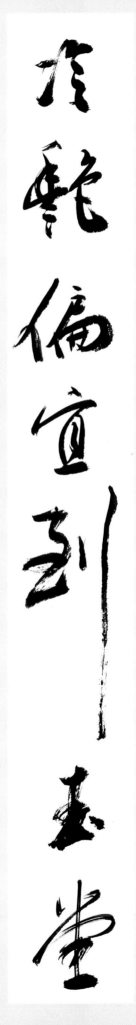

俞曲园诗 丁酉年孟冬 钦瑞兴

清 俞樾《梅花诗》
行书中堂
135 cm × 68 cm

局部图

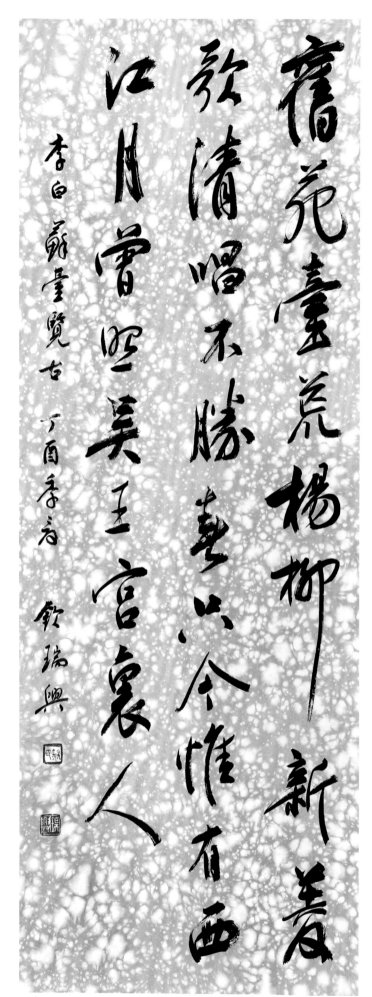

旧苑荒台杨柳新　菱歌清唱不胜春　只今惟有西江月　曾照吴王宫里人

李白苏台览古

丁酉季春　钦瑞兴

唐　李白《苏台览古》
行书立轴
132 cm × 50 cm

碧烟秋寺泛湖来 水浸城根
古堞摧尽日伤心 人不见石楠
花满旧梅台

唐 许浑 上方山

丁酉夏秋 钦瑞兴

唐　许浑《上方山》
行书立轴
135 cm × 48 cm

吴郡西南七十里有山曰西华其峰曰聚秀宋绍兴间剏建精蓝名秀峰寺临济十二世佛智裕公寔为

闹山之祖其得法弟子清凉坦公继席焉又续灯录载破庵先公出世吴之西华秀峰寺则临济十四世

孙也复有太古徵玉泉滋及此驻锡庄寺次於五山十剎其盛可想见己泊天顺初有

庭长寿寺昕日长老来主事耿佛宇山田悉誉诸券诣官元卯以贻後人尝未百年顾记署其斋孙二而法

师持册掏求者不可得流涕而去於是岫云玮禅师起而兴復化导有缘信施填妾於是龙材琢石陶瓦錡镴

梓人楼夫石戒而集越明年庚寅而方丈之室菩窗之楼先已告竣壬辰春始擴復寺基其闾溷為馬民三十餘

伽蓝殿及祖堂又成越二年而西大殿法堂相继落成越三年己亥张勤殿及西楼又成更越十年己酉

其间置僧房七十餘间杜鹃堤杨列僧房外僧田百有馀亩徐敏游池七十伽

水口备旱潦凡三三○年间经营归构广大闶深不特抉远戟奇轩匪道力其何能诵师既示寂

其上首滩峯嶨公建主法筵道望甚重念师兴復之难宪後之周闻知也请书其事以勒诸贞珉

清 徐枋 重兴西华秀峰禅寺碑记 戊戌三月廿五於秦馀山房 钦瑞兴

清　徐枋《重兴西华秀峰禅寺碑记》
行书立轴
100 cm × 40 cm

吴郡西南七十里有山曰西华其峯曰聚

开山之祖其得法弟子清凉坦公继席焉且

孙々復有太古徽玉泉滋及子源厚先後

庭长寿寺昕日长々来主事取佛宇山田至

师持册掫求杳不可得流涕而去於是岫云

梓人獲夫不戒而集越明年庚寅而方丈之

清　徐枋《重兴西华秀峰禅寺碑记》
行书立轴　局部图

青山南岸分夕渡，舟横口为雨作生
蓬秋风先动柳枝，残烟寺钟发
馀草店酒招见无，主人临迟耕

钧变似姚广孝浒溪 丁酉夏月 钦瑞兴

明　姚广孝《浒溪》
行书立轴
135 cm × 50 cm

七年不到枫桥寺，客枕依然半夜钟。风月未须轻感慨，巴山此去尚千重。

陆游《宿枫桥》 钦瑞兴

宋　陆游《宿枫桥》
行书立轴
135 cm × 45 cm

静坐狱怀天地

幽游回溯古今

阳山脉有半山亭乃昔御人敖吏秋吴国公孙圣直言获罪无辜被杀而建也

大事吴越春秋越绝书均有记载　公孙圣为夫差解梦反因直言遭枉杀抛尸

于阳山东山脉余扪登巳秋高之时登山小憩此亭俯视亭悬楹联深宫釲梦

一时恨空谷四音子古冤不胜唏嘘遂又占一联以表心境也　钦瑞兴

静坐幽游联（自撰）
篆书
135 cm × 23 cm × 2

吳中諸山之高莫若穹窿，吳人諺曰：陽山高高不到穹窿半山腰，其山高峻深遠，故名穹窿。己卯春日，余一了遊穹窿之願，卒志前往，蹬石穿行，夾道多翠竹雜荊榛莽蒙，翳空翠濕衣。途中間或新笋冒尖，曦縷斜入，斷垣堆壘，崖刻斑駁，鳴湍鏗然，鳥語枝杪。過一拱形石關，即至上真觀，為吳中最早之道院，康乾二帝南巡朝聖多有御題，現山三茅真君，清同治間增其舊制，時為江南道院之首。頂尚有御碑，碑南為望湖亭，茶几石磴，品茗賞景，俯瞰天平靈巖鄧尉諸山，一覽眾山小，遠眺煙波浩渺之太湖，濃淡有致，呈倪雲林之山水畫卷。

節錄舊作書於□齋飢燈下　己亥之春　欽瑞興

局部图

《穹窿记游》节选（自撰）

楷书屏条

135 cm × 34 cm

白滿晴川綠滿萍清遊撰日盡

同盟蘭桡自發芽摶藍笋徐松

行鳥老衲迎嶺上龍歸餘雨氣

間鳥囀尚春觳雲巖鼠是幽樓

冥共陟崎嶷醉目橫

清帰莊遊陽山　钦瑞兴

清　归庄《游阳山》
隶书立轴
135 cm × 50 cm

依約寒山夜半敲龍華蕭
寺晚鐘鳴粥魚初靜月初
上木葉漸疎風漸清響落
諸天空萬慮敲殘塵夢憶
三生蒲團禪板前身事認
耿靈光一點明

朱日望《龍華晚鐘》

戊戌二月 钦瑞興

清　朱日望《龙华晚钟》
隶书中堂
135 cm × 68 cm

支硎山吴地记云在县西十五里晋支道林尝隐此山後得道升山中有寺数日报恩梁武帝置续图经云报恩山一名支硎山在县西二十五里晋有报恩寺故以有云所谓南菴中峰皆其山别峰也今名楞伽册山天筆中峰二院建其傍苏州志云平石为硎山有平石故因支硎以支硎山吴地记云即此是也其石室寒泉乃道林磐桓之處自晋著称姑苏志云支硎山其南有石门尤奇特今掘此山去城不远且清僻可赏至於茶梅烟雪景物独奇名胜共遊之山也古这有支云石室在山麓观音禅寺中峰院南峰院寒泉石涧长流两後轰雷喷雪马这石上支云好菴骑马今有马是这四存及石上有马溺黄色一带石门两石突起如门下临绝壑金龟坞浮远茶坞多种茶斜堰岭最高远人行不绝

明 杨循吉 遊吴郡诸山志 支硎山篇

丁酉立秋於秦馀山房 钦瑞兴

明　杨循吉《支硎山》
行书立轴
135 cm × 25 cm

山後得道昇白馬昇雲而去山中有寺殿曰報恩梁

別峯也今名楞伽冊山天峯中峯二院建具

乃道林盤桓之處自昔著稱姑蘇志云支硎山其

有支公石室在山麓觀音禪寺中峯院南峯

石門兩石突起如門下臨絕壑金盆塢浮嵐

於秦餘山房　钦瑞興

明　杨循吉《支硎山》　行书立轴　局部图

凤吟水岸聴鐘鼓

日映津流看楫帆

為重修運河董公堤撰

壬辰孟冬 钦瑞興珍書

风吟日映联（自撰）
行书
135 cm × 23 cm × 2

虹影流波生笔影

橹声绕阁起文澜

为运河文昌阁重修撰

壬辰孟冬　钦瑞兴

虹影橹声联（自撰）
行书
135 cm × 23cm × 2

楚中丞澶渊董公司榷时筑石堤三千六百丈自吴关而东属之寒山凡二十余里吴人以时为尸祝董公者也

岁久水啮石迮堤稍废不治天雄张平仲使君始增修之难仍旧贯兴新作等何则自税使出箕国者以

物货之征领之有司阉使者算舟而业度支之额则犹故也而岁入非矣使君受章当其时绖浮义几何然

每有浮议甄为吴兴作不替不止回修不以虎邱一拳石涸吾受陕之壖也处脂膏中不自润而道是谋则

诚虑更难然非辚刻之谓也何足为使君颂哉

余观公家之事往往前人善作後人害成即以治河论行河大匠率三岁一更而必人自为一河可十年不决而

浚河之役靡一岁宁止盖共济君斯之难後董公而榷者岂无虑士曰此董公之堤也吾何有焉是以堤废不

治若使君则无以有已矣

使君世承清劲沉深博大身兼数器有干国之器尝为元城董弨功袁集遗文传之世是役也必表著董公之

遗惠於兆夫譬臣相矫如文人相轻视使君何如也因记堤工岁月并书之

明董其昌游鹭阖重修董公堤记 戊戌元月廿八于大阳山 钦瑞兴

明　董其昌《重修董公堤记》
小行书立轴
68 cm × 35 cm

堤三千六百丈自吳關而東屬之寒山凡二十餘

雄張平仲使君始增修之雖仍舊貫與新作

舟而止度支之額則猶故也而歲入非矣使君

止曰終不以虎邱一拳石涸吾受峽之壩也處

足為使君頌哉

後人害成即以治河論行河大匠宰三歲一更而

君斯之難後董公而榷者豈無廬士曰此董公

明　董其昌《重修董公堤记》　小行书立轴　局部图

《苏州西部山区摩崖石刻》节录(自撰)
行书信札
100 cm × 35 cm

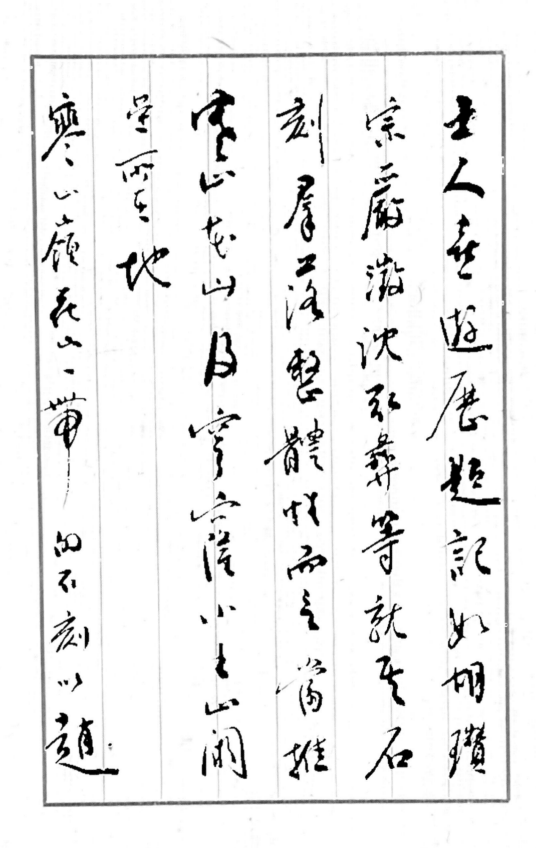

《苏州西部山区摩崖石刻》节录（自撰）　行书信札　局部图

霓丘山色晚苍苍，一片新愁看远波
云湖花一夜槽声，浮玉空
戴月扁舟还梦回室之塘

陆吟《过长荡》

戊戌元月瑞兴

清　陆吟《过长荡》
行书立轴
135 cm × 50 cm

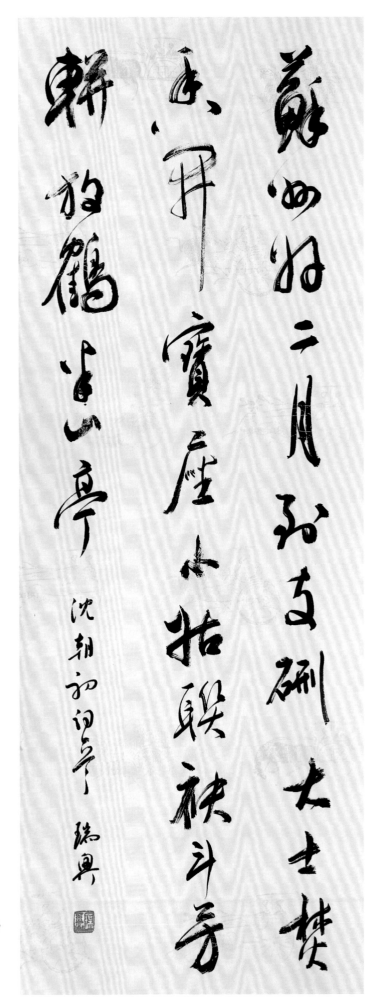

清　沈朝初《忆江南·支硎山》
行书立轴
135 cm × 53 cm

款识：白居易 观音山 丁酉年冬 钦瑞兴

唐　白居易《观音山》
行书中堂
135 cm × 68 cm

明　方鹏《浒墅镇创义塾记》
小行楷立轴
105 cm × 60 cm

明　方鹏《浒墅镇创义塾记》
小行楷立轴　局部图

珊瑚樹高二三尺好生巖下竹間至秋子紅如珊瑚故

名戒有植之瓦盆中置於城者

金鵲花有二種其枝葉亦異一闌於春初一闌於

春末花色黃赤收似飛鳥故名

西白龍丑廟有柏一株甚古大可二十圍桐傳植

於晉也

蘇司馬廟前有古柏一株或云宋柏也

漆樹春生白花結子作房秋時綻開其色紅艷

如花甚可愛亦山異木也

咉山紅其樹尺許葉厚而深綠生子紅竹林中有

之他山未見也

登青樹頤高葉經冬不凋生于紅至秋望之爛

漫可愛鳥多食之

讚曰嘉蔬其植婥彼岡巖或蔓或柯煙紺霧綠

渠者數派溉民田者白滕小旱不更其淺深遠過心

局部图4　　局部图3

南浦春来绿一川　石桥朱塔两依然　年年送客横塘路　细雨垂杨系画船

范成大《横塘》

丁酉暮秋　瑞兴

宋　范成大《横塘》
行草立轴
135 cm × 52 cm

西风初入小溪帆　旋织微凉纹绉衫　莫道一川秋思苦　慰秋次掉起蓬窗香软凉杨柳　吾爱　愈不刭如风如梦过横塘

范成大《越来溪》

丁酉孟春　钦瑞兴

宋　范成大《越来溪》
行书立轴
135 cm × 24 cm

沾其潤利為園囿城頤公嘗而其之因致口仙泉我

宋祥符初始賜今額乾德中義公既沒上足証明

祠而續之為七無廢道興亦義公弟子也勇

獨精進出於常論痛先志之未終發精心而善誘

曲迭督者廠謀出者致用經始勿吧舉而新之敬

廣啟以安晬客飾華籠而度大藏厨有庫香積之

供成僧有堂如雲之眾集晨谷送警鼓鐘於百尺

之臺水陸致慶設會於五層之間而且置戲院法

華院亭樹為撋房廊徑用眈然觀盆不勝具此

觀美開寶中太保韓公承德復捨梳洗樓為

塔院詳其始末敘廠慶興見征無辭用紀珍琰

時天禧五年十一月二十一日記

謹曰綿綿嵩山鬱鬱林谷春霧為容秋霞麗臨歐

有名寺搜勝以居為殿丹碧煥如信美於

山犀公進修悠哉詠歸載歌載詠咸記之文豐

碑碣然金玉有爛與山永傳

岳岱字衆伯先世八軍功練羅一衛至其文始征諸書

辟草堂耶陽山白龍塢花木竹茲修竹草越步特群美

作蘭花春岱佰陵吳中自稱秦餞山人又八傑士相望

獅津餘子中年出近恒岱諸岳洋之江賢留都名勝訪

譽坊於四明循天姥天台廬宕武實臣廬而進性媿存不

妻興人父

丁酉年三月二十二日於秦餞山房　飲張興

明　岳岱《阳山志》行书手卷
1000 cm × 22 cm

局部图1

陽山志自序

夫匪言弗彰匪識弗傳凡彼孝物真不易

然況茲山乎故名雖標於郡記而文實略於

圖經讀形勢則句吳之鉅望叙古跡則吏差

之兩楼述臺異則緯民之產龍著草木則農

桑之論餘若此之類茫茫錯見於羣編而間

出於民口者也足故討奇之士威辨析之未聞

博物之流亦譬識之未卷窒非俾人芳心於检

閱而困瞽於訪求不資叙述之謀寧免隱晦之

帰乎夫盖家於是山爰自幼小迄今已世餘年

早捐干禄之業風教肥遯之懷踪跡窜遊於寶

佐言談每押於窩羡故風聞見之間旅加采纪

玩讀之頃亦費孜咨縣是隱者昭而昭者著矣

而屏集其詩文編成三卷目為十篇名者庶述

其百而終之以俾時來之欲知是山者庶我

不出户庭而高深之咸親陟彼崔崒宣文辭

局部图2

於下太湖遠峯可收一望

景福菴在耙石嶺有竹林清池頗亦此勝

顯濟廟在澄照之旁向龍田廟也宋太平興

圍間廟在山南曹巷照熙寧九年遠於是相傳

风高鱼自顺云外一钓

而邦忽振山傍玉溪

如未封

明 陈仁锡《观音岩看月介公至》

戊戌仲春 钦瑞兴

清 吴苑《浒墅道中》
行书立轴
135 cm × 60 cm

明 陈仁锡《观音岩看月介公至》
草书立轴
100 cm × 50 cm

37

青云晚霭霏深风雨里
人过一村不识山家深冉东云乱
鸠唳争未开门

以高启《雨中过憩龙山》乙未夏月
花山人

明　高启《雨中过憩龙山》
行书立轴
135 cm × 50 cm

38

石湖烟水望中迷湖上孤亭深鸟乱啼芳草
自生茶磨岭画桥东注越来溪风袅青
萍末往事悠悠白日西依旧江波秋月堕偻
心莫唱夜乌楼

文徵明《石湖》丁酉年六月　钦瑞兴

明　文徵明《石湖》
隶书立轴
135 cm × 35 cm

昔京口江中有石磐老之自長沙來賈舟至
陽山省觀許錢十千先與其半登舟令篙師
瞑目忽於抵許市舟人隨至山間值風雨遊於
廟中忽於神像前得錢始知為龍道以錢設
僧供辭謝而去還令雨旱禱之瓢應甫司祀之
代有封號有碑
東嶽廟在管山相傳宋皇祐間建也紹興中金
兵毀之淳熙丁未平江總管關趙同奉敕文
興道士周應拳重建錄之者統於尊也
蘇司馬廟在山之南土地廟也
山神廟在舍芳徑
讚曰西瞽峯惟莊靜深高低蘭若標隱雲林
鶴峯澄覽念威仙宅箭閣文殊高侍石壁雲
泉之巷稱彼陁亦有諸寺各選巖阿愛樓
釋徒道遙三五誦葉煮泉朝鐘暮鼓

草木第六

亥山林氣茂則有植生泉土攸宜則眾毛益
美是以奇秀之卉獨表於東南蒼葱之木無
變乎古今美品類甚繁他山所有於不復記焉
竹之類頗多惟毛竹為高而美雲泉文殊皆有

39

葉落橫塘有斷波畫船猶唱採蓮歌
沼吳人去春風老破楚門荒暮雨多
此地煙苍飛玉樹向來麋鹿是銅駝
君王自忌三辜話不為傾城怨苧蘿

横塘自胥口至二十八里越來溪與木瀆小合流出横塘橋其東北流入胥門運河居胥江正道又自普福橋俗名亭子橋東出一支為仙人塘目綠雲橋此流入閶門運河為楓橋塘捎東為由運涇其自雙橋北出者直達桐涇　清人横塘詩　欽瑞興

清人《横塘诗》
隶书立轴
135 cm × 48 cm

岞崿形如獅子一名獅山俗說此山在太湖中禹治水時令童男女引出欲以填水至鶴邑不復進因名鶴阜今西南有兩小山石如卷宦禹所用牽山也其說頗不經余登華山曾一過其處巉巖怪石摩牙怒爪森森欲攫人爲之屏息投慄形家言此山與脣門相直甚不利於郡城諸門皆有水關浮梁而脣獨無以此聞往時有違眾作橋者橋成郡中士大夫廢放署盡遂相率毀橋今吳一時大老去者紛紛數年以來登賢書減於往額郡中二千石皆不及政成而去論者乃復委罪於門外石坊矣

右錄袁宏道袁中郎全集之卷八岞崿篇 時惟丁酉仲冬於閶門以時建市民公園乃徐上之 欽瑞興

明　袁宏道《岞崿篇》
楷书屏条
135 cm × 34 cm

明　王穉登《龙柏亭记》
行书立轴
135 cm × 34 cm

伊轧篮舆芊霉间夜凉
月暗壹屦颜匆迨陂乃
清如镜照见沉沉倒景山

范成大《高景山夜归》

戊戌孟秋
钦瑞兴

宋　范成大《高景山夜归》
行书立轴
100 cm × 50 cm

43

凌波不过横塘路但目送芳塵

去錦瑟華年誰與度月樓等院

綺窗珠戶惟有春知夜碧雲冉

蕭皋暮縿筆空題斷腸句試問

間愁知幾許一川烟草滿城風

絮梅子黄時雨

宋賀鑄 青玉案詞一首

戊戌仲春書 钦瑞興

宋　賀铸《青玉案·凌波
不过横塘路》
隶书立轴
135 cm × 48 cm

令山別墅在支硎山西明趙宧光隱此築小苑居後為僧舍庭前

于皇上賜名曰聽泉知珠跳玉濺之中寵光多碧也山半有屋

高義園在蘇州府西天平山中有卓筆飛來臥龍諸峯山有

府西南六十里相傳赤松子采赤石脂於此吳郡賦云赤須蟬蜺

越來溪故址為亭榭孝宗書石湖二字賜之中有千巖觀天鏡

改今名旁有巨井深不可測嘉靖元年作石湖草堂文徵仲

丁酉年七月初七 钦瑞兴

局部图

《清高宗南巡名胜图说》节录

小行楷立轴

135 cm × 30 cm

锡懋恩而平道大石之奇也曰先生昔寓浙省凡睦摩瓯柏诸胜廉不应览莊去大石無百里莫见之尝以其近而息耶乎笑曰诺乃於嘉靖丁亥三月戊戌拉梁九皋节利与其子金夫策及懋恩偕往先昰乎弟時鸣寄宿乎塘入夜访之明日己亥朝而乎霁同登虎丘东子风而釜作乎後過浙墅入竹青塘夕晖半林陽山在望乎座欲登舄眾有難色乃止丰且舍舟登車風日清美松杉隆窮僅五里至雲泉菴守僧天梵前引拔登石級偃侧如棧憩小亭讀美文亭李貞伯诸公联句更折而上愈险益奇渺渺筝章一奉拖湖光之半而趋無有偶主物表遊舉世外之意命酒數行而下入澂翠楼飲焉

夫遊於斯飲於斯者日相按近翩從之麁先之筝搓也乐足之派竹厨之中兰之修於三者乎幸無之若大小弟從先小子奉又以招侍舅則他人之遊者之我無也六足以目之多委昔測以每出黄二子舉其益與墅石過刺登州中加子住咸在焉阍之真謝之遠百世之下聞之興趣亦不敢以近二公延南村之山東山之勝興大石之奇委之不甚相遠也退而為之記

明方鵬遊大石記

丁酉年五月初九日於秦餘山房 钦瑞興

明 方鹏《游大石记》
行书屏条
135 cm × 34 cm

局部图

清　袁学澜《阳山观日出》
行书立轴
135 cm × 28 cm

47

青向浒溪西上宵奔远川

足以临歧路九日出江峰晓明

峰郭凄凄称侣声挡瞑归

水饱渺残梦难求

清张窟送行出浒阁 戊戌仲春 钦瑞兴

清　张窟《送行出浒关》
行书中堂
135 cm × 68 cm

蘇州西北三十里而近其地四澤墅有閭焉國家箝麻非常及社稅之地也明時司農遷其屬掌說裕掊今制則以織造侯者童頒之其地古市柏州鱗次而淮間丞人成明大萬家市與石府桐之外其景物繁昌與郡縣等明嘉靖九年戶部員外郎方鵬等閭始於中津橋之西創立義學以教師授生徒今二百有徐武不厝近歲其士民因舊圍新誠加修葺請於椎使阿公公捐百金為倡四民踴躍樂輸

者雲集響應塗茨丹護次第畢擧土木之功旣成重絡聖賢神位奉安大殿又廄正兩廡徙祀先賢先儒名位慶之細亦無不熻江河之水包兩建崇聖祠及方公祠又采形家之言新建文星閣一座兩音敦龍門外立官池門築泮池之堤增高宮墻門先後登刊宇之靈奧亦有庠砑斬於人之靈奧亦有庠砑科第者楷其姓名於明善堂其後也民下爲牌又攷其名於明善善堂度大備器與郡縣相持之月後也經始於嘉慶二十年仲冬是役也諸生波奇祺金晉陸迂爍等貲董其成

事凡用金錢一百萬有奇嘗思聖人之道若日月之往天江河亦能崇廟甄修祀奠青衿子弟弦誦之得地日月光華炳耀六合而微殿之細赤無不燭江河之水包兩風俗醇懋禮教昌明之興洙泗之間此非先聖先師古帝王所以崇禮教而厚之人故崇島之人故崇島益滸墅僻在一隅之地而彼都人士亦能崇廟甄修祀奠青衿子弟弦誦之得地日月光華炳耀六合而微殿之細赤無不燭江河之水包兩風俗醇懋禮教昌明之興洙泗之間此非無不建有文廟設立學官春秋享祀如禮文治之隆古今未有

滸墅僻在一隅之地而彼都人士亦能崇廟甄修祀奠青衿子弟弦誦之得地日月光華炳耀六合而微殿之細赤無不燭江河之水包兩風俗醇懋禮教昌明之興洙泗之間此非益滸墅僻在一隅之地而彼都人士故崇島之人故崇島後記重修歲月於暮桂之石以備後之人故崇島石韞玉《重修滸墅又庙記》戊戌年春作於餘山房四〇山人 钦瑞兴

姑苏书韵——钦瑞兴书法集

清　石韞玉《重修滸墅文庙記》
小行楷四組合屏条
135 cm × 34 cm

者雲集響應塗茨丹護次第畢舉土
木之功既藏重繕聖賢神位奉安大
殿又厘正兩廡從祀先賢儒名位
悉依今制殿中懸御書匾額殿後重
建崇聖祠及方公祠又采形家之言
新建文星閣一座兩旁數龍門鳳池
門築泮池之堤增高宮墻門外立官
民下馬牌又攺其地孝子及先後登
科第者榜其姓名於明善堂之楣制
度大備署與郡縣相埒是役也經始
於嘉慶二十年仲冬之月期而告成
諸生凌壽祺金晉陸廷燦等實董其

清　石韫玉《重修浒墅文庙记》　小行楷四组合屏条　局部图

丁未之歲冬暖無雪戊申正月之三日始作五月始齋風寒冱而不消至十日猶故在也是夜月出與雪爭爛

坐紙窗下覺明徹異常遂添衣起登溪西小樓樓臨水下皆虛澄又四圍於雪若涳銀若潑水騰光照人骨肉

相瑩月映清波間樹影混弄又若鏡中見疏發離～然可愛寒浹肌膚清入肺腑因憑欄楯上仰而弄然俯而

怳然呀而莫收神與物融人觀兩奇蓋天時致我於太素之鄉弸不可以筆劃追此文字敷說以傳信於

不能汗者耶所得不已多矣尚思天下名山川宜大于此也其雪與月當有神矣我思挾之以走遍八表而遲其

懷汗浸雜未易平然孤有不睡其泠者乃浩歌下樓夜已過三鼓矣仍歸窗間兀坐若失念平生也

景二不屢遇而健忘日尋故歘數日則又荒～不知其所云因筆之

錄沈周記雪月之觀文於秦餘一房時值丁酉之冬

钦瑞兴

明　沈周《记雪月之观》
行书立轴
70 cm × 30 cm

渔家载酒日打泥担筒芦花
溪云吹湖面风细云影斜斜
五光照碧玻璃

宋杨备游太湖作　丁酉立冬　钦瑞兴

宋　杨备《游太湖作》

行草立轴

135 cm × 53 cm

浒墅镇岁设户部
官一员催征关课其沿溉焉矣贡外
塾以教乡人又剏范文正公书院岁一祀之以为
乡人劝时民乐其段上踪其教卑图日起
会督学晋江邹公至又委学训司之条约于是
若备方公当代司训黎囦用暨诸生唐勤蒋芝
秀尔以祀之者问言于余每数近文正乡书
尧扬澜逆流以衍其休而扁可以不文辞裁
切惟先主主教因地制宜以维民性
诸所作息嚮往必试诸礼义
廉耻之师其闲

尝有塾又教而目
始也今三吴邪然莫不有学圃家
造士其评矣乃若古之小学以前堂植根
本者尔有中其人焉耳
浒墅兴之饶会日惟长极奇赢以相沿硕不知吾
性为何物而以遗之者方嫁圃军结於其中其视
先主之教谓何斯揭祀文正自吾民一念目趋之
天而阒之之道必有德然同得音矣
夫文正之道俟性叙伦而已吾性病如日星言
假外求哉若徒雅服读阐以自足而回
学立非文正之徒也学譬刖射
也性若酌也古人其

毂卑也君子能引
人以毂卑也君子能引
之者夫心必诸其心剖之以力持之以安
之者夫心必诸其心剖之以力持之以安
六庄平其可也
嗚呼医蔡化人之要方公群塾之意也然余又开
公於阅政不鉴不阶慎固以先廉深其贤打人者远
矣而今日风属之端於趑平在不然危佞烦民非
执能之公其往矣敎以围以力趋之若孰岛者其
佃矣而众以地以田以围以力趋之若诸人人
明华钥浒学塾岁记
戊戌九月初九于奉钤山房
钦瑞兴 [印] [印]

明 华钥《浒墅镇义塾记》
小行书团扇三组合立轴
105 cm × 34 cm

53

尝有塾又教而自

始也今三吴郡县莫不有学国家

本者亦存乎其人焉耳

造士其详矣乃若古之小学以前曼植根

浒墅吴之饶会日惟长短奇赢以相滋殖不知吾

性为何物而以迁之者方胶固牢结於其中其视

先王之教谓何斯塾揭祀文正自吾民一念自赵之

天而蠲之殆必有怵然同得者矣

夫文正之道复性叙伦而已吾性炳如日星岂

假外求哉若徒杂服谩闻以自足而曰

学云非文正之徒也学譬则射

也性若的也古人其

明　华钥《浒墅镇义塾记》　小行书团扇三组合立轴　局部图

趙宧光讀書稽古精於篆書與妻陸卿子足
求見宧光亦不下山報謁他在寒山嶺迷戀
草寒山志等著作乃夫唱婦隨妻子陸卿子也寫出了雲卧閣稿攷集有
其子趙靈均柱乃父影響下也精作篆喜金石碑版之收藏著有金石林時地攷草木昆
書其兒媳文淑乃文徵明之玄孫女國朝書畫証錄稱淑善花鳥草虫嘗作寒山草虫一書
中百種曲肖物情亦能寫蒼松怪石筆頗老勁吳中閨秀工丹青者三百羊來推文淑
為獨絕趙氏一門集隱寒山嶺吟詩著文使之輩毅吳中笑西夏欽瑞興

局部图

寒山别业（自撰）
隶书屏条
135 cm × 34 cm

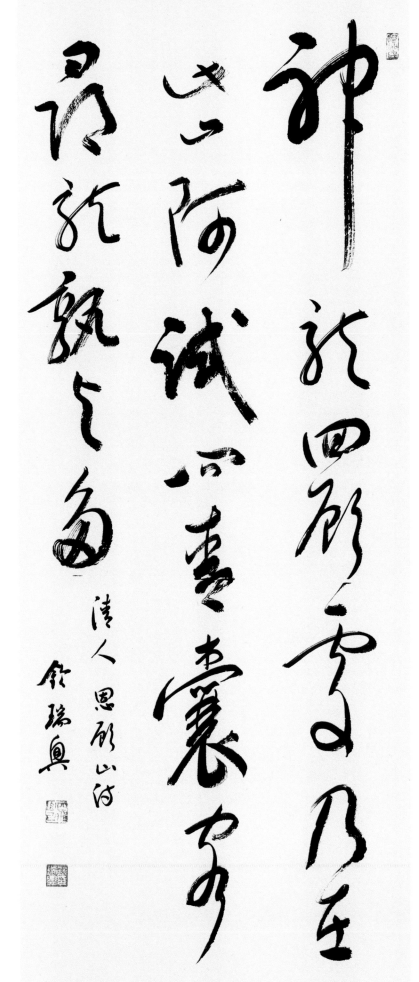

清　恩顾山诗
行草立轴
100 cm × 50 cm

姑苏书韵——钦瑞兴书法集

明　申时行《浒墅关修堤记》

小行书四组合立轴

135 cm × 68 cm

追慕曩者继属逾年而税之
滋於旧额者三千金而羡餘闿吏
请如郎事治蘽中裴君此以之去
曰奈何许我而议所以捐之则以
徵备兵宪使曹君曹君曰诸捐
之堤工为吴民利可手君欲然

明　申时行《浒墅关修堤记》　小行书四组合立轴　局部图

明　姚希孟《支硎诸山寻梅记》

小行书团扇四组合立轴

135 cm × 34 cm

坐池邊磐石上仰對

翠微俯瞰碧流境既深窈山復隱秀

西山諸峯故當以此為第一而火場銷歇鐘

寂然仰德祠進士扁大為山靈默西可歎也從天池

上蓮花峯余實勇陟其巔滙蒼點努力縋之余十五

年前嘗登此頗憚其險峻今足力較健以此自慰踞坐峯

頭環眺諸山皆俯遜作傴僂形其不如南山之銅井者銅

井臨湖此地皆陸山無水耳水既不可致而自天池

至花山絕無一株梅僧俗不善點綴便青螺翠

黛不能敷壽陽妝大足短氣至花山寺飯

小闕中是時僧徒寥寥莫有主者

不耐久留余初意而

明　姚希孟《支硎诸山寻梅记》　小行书团扇四组合立轴　局部图

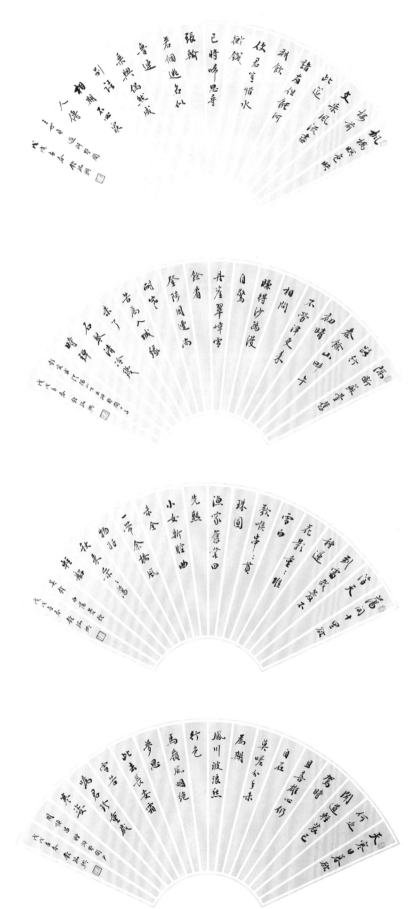

明清人咏浒墅关诗
行书扇面四组合立轴
135 cm × 68 cm

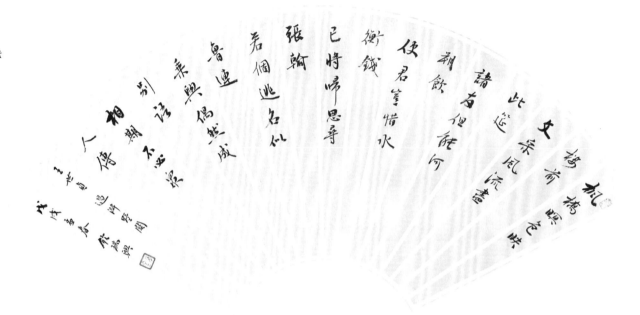

明清人咏浒墅关诗　行书扇面四组合立轴　局部图

先生忠敬如此豈非弦歌之遺風乎以澹臺滅明斬蛟奪壁之勇遊
於孔門雍容就七十子之列南遊至江從弟子三百人為武城之一變
而文也子游教之也而況於吾吳乎吾文學於今為盛十室之里
匡坐而吟三尺之童操觚以作冠裳接於朝著書卷遍於海隅遡厥
淵源微先賢之功不及此以春秋之例比之仲尼在魯天王也二三
子散而四方各居大國言子之長有吾吳不亦宜乎是故祀季子者

宜在延陵祀言子者宜在姑蘇萬世不祧可也繼子游而起者代不
乏人而獨以王顧兩公從祀者予按濟南生記謂王信伯學於程氏
以心學事其君顧原魯義不仕元伏思穿幾凡數十年皆儒林之表
表者故仍其舊云子獨喜虛堂固儒家子而逃於黃冠蓋隱君子之
流迤能慨然復古知所師承可謂不背本矣是為記 丙申春欽瑞興
尤侗大石山重立先賢子游祠碑記

吾吳陽山蓋有大石云有明嘉靖間給事顧公存仁於其地建介石
書院介石者大石也中祀先賢子游氏而以宗著作佐郎王公巘明
霙士顧公愚配焉久而廢矣逮吾代康熙壬戌有陳太守常夏即其
地建關帝祠延有道黃子虛堂主之居未果又十年黃子退老修煉
於此因從土人訪問先賢遺址鮮有存者乃於右偏傑閣重設木主
以奉香火而征予為記予惟吳自太伯開疆猶習斷髮文身之俗至

春秋時崛起者二人一為延陵季子一為言氏子游季子以義讓稱
跡其歷聘列國觀四代之樂辨十五國之風彬彬乎閎覽博物君子
也然文學猶罕聞焉及言子東遊洙泗名在四科歸而其教大行有
子游氏之儒則吾吳文學言子其祖也雖然言子不獨文學著也則
事亦優焉其宰武城一日學道再曰得人夫學道則教化興得人則
風俗正以巖爾邑嘗子居之去則薪木無毀反則墻屋復修弟子待

明末清初　尤侗
《先贤子游祠碑记》
楷书四屏
135 cm × 34 cm × 4

彎環五百里遙望水天寬
帆影中流駛烟光別鳥寒
人家黃葉樹古廟白萍灘
日暮漁歌遠回風起急湍

清 凌壽祺 晚秋金墅望太湖 戊戌元月 欽瑞興

清　凌壽祺《晚秋金墅望太湖》
隸書立軸
135 cm × 55 cm

清　凌寿祺《乾隆甲辰迎銮棹歌》
行书立轴
135 cm × 58 cm

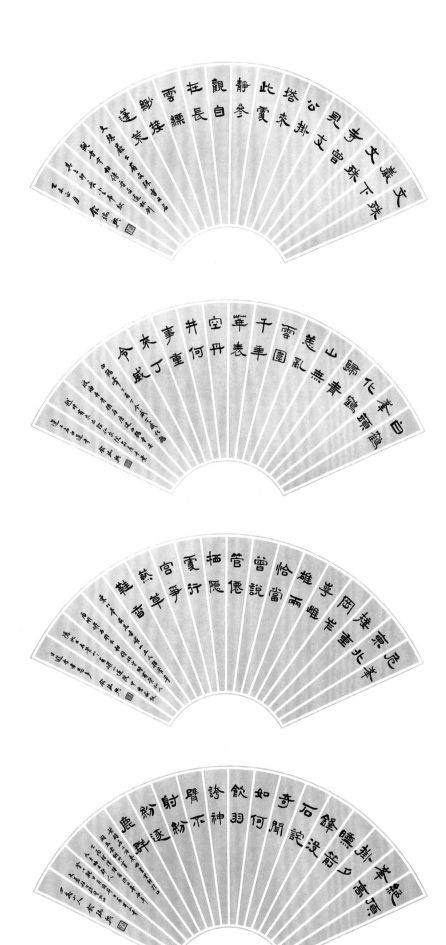

阳山古诗四首
隶书扇面四组合立轴
135 cm × 68 cm

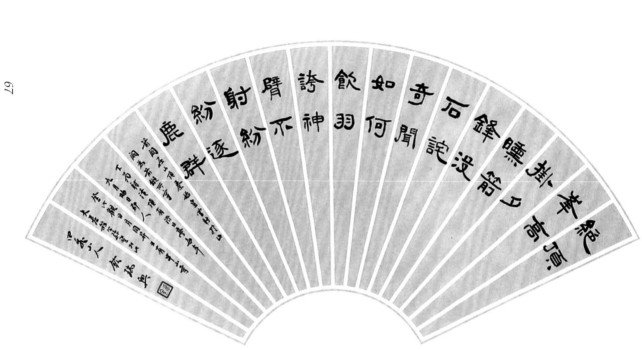

阳山古诗四首　隶书扇面四组合立轴　局部图

許墅關文昌閣始建於明萬曆年間迄今四百餘年當是時也許墅關襟帶河而帶湖運河
自北入京口歷梁溪而來太湖橫浸三州穿百瀆而四溢許墅關轂轂其道然自關以
南水散漫無統風氣取土築基建文閣弗振得里中士人張宏德宏謀宏館轂其兄弟捐資巨萬關開
放生河以紓部員外郎黃攀重修費時四月工竣之顧曰太微律院乾隆五十三年巡撫閱鶚元二十二織造丰
權德首捐廉俸又為重修費時四月工竣立碑以示後人咸豐間太平天國權閣十二
距郡城北二十餘里為束濱河為環以家鎖鑰之形故太平軍拄此高築營壘屯起羲草拆閣
控南北通津首光緒載滔曾賜額天開斯閣文運懸於文昌大殿兆歲臨辛卯慶雲發祥文昌閣
許墅八詠之首光緒鐘鼓戴絕雜居民房建設宏圖大展徒生哀慟歲二月春分動工興建金秋
適逢許墅關開發區運河風光中脊文昌帝君殿旁配華佗觀音殿重檐飛翬傑閣高峻迤迴廊亭
十月落成開光中圍比慶海蓬山水波平堤似明珠綴河登閣眺望心馳八荒鳴呼撫今
樹星羅清流四圍比慶海蓬山水波平
追昔長歌壯懷偉哉斯閣文脈永昌

重修文昌閣記 辛卯孟冬 欽瑞興撰書

重修文昌阁记（自撰）
隶书中堂
135 cm × 68 cm

許墅關文昌閣始建於明萬曆年間迄
自北入京口歷梁溪而來太湖橫浸三
南水散漫無統風氣旁洩人文弗振得
敫生河以紓水勢取土築基建閣其上
權使禮部員外郎黃樊重修顏曰太
四德首捐廉俸又為重修費時四月工
距郡城二十餘里突起濱河為兵家鎖

重修文昌阁记（自撰）
隶书中堂
局部图

清 和明《丰雪楼记》
草书立轴
135 cm × 68 cm